暖心楷書 習字帖

Pacino Chen.

行氣自然 充滿生命力的硬筆楷書

　　這世界上，只有美的事物能夠穿越時間與空間的阻隔，那樣直接的打動人心。

　　依然記得第一次看到陳老師的硬筆字作品時，感動而震撼的心情。應該是在 2015 的冬天吧！因為對硬筆書法、寫字有相當的興趣，時常流連於近來頗為熱門的鋼筆網路社群。看到陳老師的作品的當下，只能讚嘆怎麼會有這麼美不勝收的神品，行氣自然，不僅是美，更充滿了生命力；仔細欣賞每個字，更可以看到作者於傳統書法、鋼筆，基本功的扎實跟洗鍊。

　　陳老師有著極高的傳統書法造詣，轉化到硬筆字的書寫上，更有著獨到的想法與理解；謙和有容的個性，樂於指導、分享，也在社群網友的互動中展現。

　　欣聞此新書上市，除了為陳老師祝賀之外，這更是廣大硬筆字學習者的福音。

　　書中除了詳盡的基本筆法的示範之外，更附有陳老師精心手寫的詩詞作品。除了硬筆書法的初學者之外，更適合已有一定基礎，想更上層樓的硬筆同好。這本書確實是得以一窺硬筆書法堂奧，不可多得的好書。

小兒科診所院長

清新的「歐陽詢」硬筆楷書

有幸拜讀高雄陳宣宏君的硬筆楷書，點劃流暢而有韻致。給人印象深刻的還有那輕柔自如的縱向排列的字與字之間的銜接，體勢舒緩而又清新，沁人心脾。

字如其人，我仍然喜歡用這個評價一個人的字的面貌，也如日常中人與人之間的接觸有時因為貌似的某種親和，因此而有難以言傳的會心一笑，或者就直接稱為「臭味相投」罷了。未曾謀面的陳宣宏君卻能讓我從字的面貌裡折射出我對他和他的字喜愛。

當我們把寫硬筆字上升到現代硬筆書法藝術時，那就無法避開她的審美內涵、語境、創作形式、表現技巧等等。現代硬筆書法從其萌芽開始，到全民寫字運動熱潮，最後從實用寫字中昇華而剝離出來，借助傳統書法的審美語境而存在的。

今天展現在我們面前的這清新的「歐陽詢」硬筆楷書，正如陳宣宏君在其序中所説的自身的學書經歷，是從傳統書法中來，其表現技巧上借助於傳統書法的理解和對硬筆工具的駕馭，最關鍵的是將毛筆書法中許多有益的成分運用到自己的硬筆書寫中，也恰恰是陳宣宏君硬筆書寫的成功之處。這正是我對陳宣宏君硬筆楷書喜歡的理由。

有著成功書寫經驗的陳宣宏君原意將自己的書寫歷程作細膩的分解後成書分享給有心練好字的朋友們。那麼，讓我們靜下來、備好紙、細細觀察、不激不勵地開始書寫。

王佑末

杭州師範大學美術學院副教授
中國美術學院書法理論與實踐博士

一起體驗《暖心楷書》的手寫溫度

小學時期，看著父親與叔叔寫得一手整齊漂亮的美字，心生羨慕之餘，透過美字詩詞，讓我發現中華文字之美之外，也認識了古詩古詞的內涵。

除了學校的生字簿之外，偶爾也會從文具店買回小楷毛筆以及描紅字帖，開始依著紅色的筆劃開始學「畫字」，進而買書法帖開始試著讀，以及臨寫。

求學階段對書寫一直有著不墜的熱情，不論鉛筆、原子筆或是毛筆，都伴隨著我渡過那段年少歲月。出社會之後，工作繁忙，加上 3C 產品盛行，逐漸與手寫字漸行漸遠，僅僅每年的過年前，再提起筆為家裡寫副春聯外，就甚少有什麼接觸了。

一直到 2015 年夏天，第一次接觸了鋼筆，發覺鋼筆的筆尖，有著一種不同於往日書寫的手感，一好奇二摸索之下，漸漸地重拾我對書寫文字的熱情。一直到我加入了鋼筆社團，才發現原來有這麼多人喜愛以鋼筆寫字，這種書寫的溫度，不似以印表機列印出來的僵硬，它有著每個書寫者的味道，更是電腦字體所難以取代的風骨。

寫字，其實是一件輕鬆愉快的事，透過筆尖的書寫，豐富了文字的情感。有心想把字練好的朋友們，不妨把心靜下來，備好紙筆，依著您想習的帖，或者老師們的美字，細細觀察筆劃的布局與整體結構，練習一段時間，您將發現自己的字有著明顯的進步。

　　這本書之所以能夠付梓，真的要感謝太多人。顏璽恆老師的字一直是我難以望其項背，每每遇到書寫瓶頸時，他總是給我加油打氣；而書法大師王佑貴先生，與我素未謀面，卻僅憑著我的硬筆楷書給予我如此高度的評價，讓我受寵若驚之餘，也倍感壓力，期待我的《暖心楷書》能不負所望；當然兄弟姐妹、父母親對我出書也抱持高度肯定，親人的支持，更是我能如期交稿的最大助力。

　　最後，我想和大家分享，寫字、練字切勿與他人比較，正所謂「人外有人」，若真要練字，不妨和自己以前的字比，贏過以前的自己，才是最踏實、最大的滿足感。

　　歡迎大家，一起體驗《暖心楷書》的手寫溫度！

Pacino Chen.

目錄 Contents

點	斜點 / 長點 / 左右對應點 / 撇點 / 挑點 / 上下點 相向點 / 相背點 / 側三點 / 四點
橫	長橫 / 短橫 / 橫折 / 橫折彎 / 橫折撇
豎	懸針豎 / 垂露豎 / 短豎
撇	長撇 / 短撇 / 撇折 / 橫撇 / 豎撇 / 側三撇
捺	斜捺 / 平捺
鉤	斜鉤 / 豎鉤 / 橫鉤 / 弧彎鉤 / 豎彎鉤 / 臥鉤 / 橫折鉤 橫折彎鉤 / 橫彎鉤 / 橫撇彎鉤
提	提 / 豎提

寫在

初學者練字前必懂

開始練字之前，
有什麼是該先知道的？
什麼時間練字最好？
什麼的坐姿和握筆姿勢最正確？
要怎樣選筆、選紙、選墨水？
在拿起紙筆，
靜下心準備練字前，
這些事情通通告訴你！

練習之前

初學者寫字練字前，你應該知道的 10 件事

1 先有一張平坦而整潔的桌面、一支順手的筆、一張好的軟墊、紙、字帖，把手洗乾淨，放上輕柔的音樂，把心靜下來後，再開始寫字。

2 一天之中，無所謂最佳練字時間。想到就寫、想寫就寫、想休息就休息，一切隨心，但想要短期看出成效，每天要練一個小時以上。但是專家們都說，練字很難短期有效，至少也要三個月至半年，才能有效明顯進步。短時間狂練易傷手，成效也不見得好。

3 正確的坐姿與握筆姿勢：

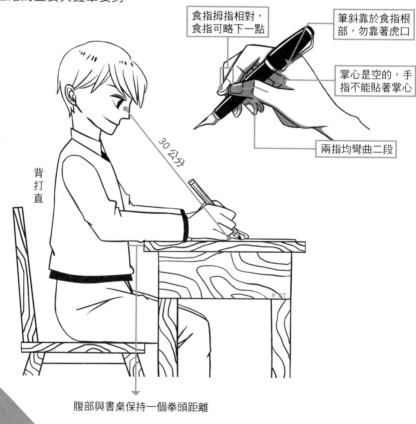

食指拇指相對，食指可略下一點

筆斜靠於食指根部，勿靠著虎口

掌心是空的，手指不能貼著掌心

兩指均彎曲二段

30 公分

背打直

腹部與書桌保持一個拳頭距離

4 如何選筆：初學者可選擇中性原子筆，或千元以內的鋼筆即可。待寫上手，或寫出興趣，再逐步依個人喜好選擇各類型的筆。我們先來看看筆的構造。

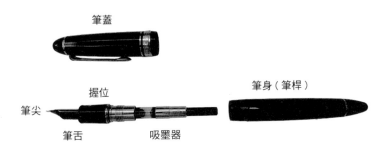

<center>了解鋼筆的粗細</center>

一般常用的是 F 尖及 M 尖，如果有特殊需求，也可以依自己喜好選擇。歐規的鋼筆和日規鋼筆，在粗細上略有不同，讀者還是可以到實體店面實際試寫，決定出自己的喜好。

《暖心楷書》習字帖一書的範例以及作品，均使用寫樂長刀研書寫。筆幅是 NMF，出墨多，撇奈彎鉤部分較容易輕鬆展現，讓書寫時表現字的細節處較不費力。

<center>鋼筆的清洗與維護</center>

- 鋼筆不使用時，應隨手將筆蓋蓋上保護筆尖，攜帶時筆尖朝上。

- 吸墨器長期使用下，會造成磨損間隙，產生漏墨的現象，此時建議重新購買吸墨器。

- 部分鋼筆擁有金屬表面，受氧化為自然現象，保養方式為經常以乾淨棉布擦拭。

- 可以為自己的愛筆準備皮套，方便攜帶又可保護鋼筆不受刮傷。

5 關於墨水：一般鋼筆大多含有卡式墨水夾，可以先行使用，待真的愛上用鋼筆寫字後，就可以選用吸墨器式的鋼筆。墨水可分為一般墨水及防水墨。讀者一開始買墨水可以選擇價位 OK、自己喜愛的顏色即可。

墨水專有名詞

- Sheen：是指墨水乾透後，在紙上呈現如鑲邊般的光澤或不同色澤的效果，通常來自墨水中的染料成分。

- Shading：是指墨色在書寫時所產生的深淺變化效果，一般來說，較粗的筆尖，會較利於製造墨色的深淺差異；色彩飽和度高、流動性高的墨水，也較易有 Shading 的效果。

6 紙：初入門者，可以用任何紙來試寫，隨手可得的日曆紙、廣告紙、報紙、牛皮紙，也都可以拿來寫；影印紙、一般的筆記本也 OK，只要不會暈染、不會滲墨，就算基本款。

如何選紙？

- **紙的厚度**：紙張的厚度通常以磅數來表示，磅數高則表示紙張厚。薄的紙彈性較大，反之則較無彈性。若使用鋼筆寫字，建議選擇向鋼筆文具店詢問或者親自試寫過較佳。

- **紙的耐水性**：以鋼筆寫字最怕碰到又會暈、又會透、線條還會長毛的紙張，因此選紙時，一定要試寫。一般說來，纖維越細緻的紙，耐水性會佳，但纖維的細緻程度，一般肉眼看不出來，還是試寫最實在。

- **紙的滑澀度**：如果選了滑溜的紙張時，就不要選擇「咕溜性」十足的鋼筆。

7 **關於寫字墊**：建議書寫時別直接在桌面上的木頭或者石材上書寫，因為筆跟紙的接觸面會顯得生硬，此時搭配寫字墊，有助書寫出美字。初學者可挑選軟硬適中的寫字墊，如一般文具店販售的平價軟墊，或者是牛皮墊，都是不錯的選擇。寫字墊可增加書寫時，字體筆劃的柔軟度。

8 **選擇一本好帖**：選擇好工具後，建議讀者先「讀帖」，再「臨帖」。也就是說，不論拿到什麼字帖，首要之務是先一個字一個字分析，把各個字的細微變化抓出來，再逐一嘗試寫出一樣的字體。

9 **讀帖之後再臨帖**：細細品味出每個字帖後，再考慮照著帖臨，買自己覺得大小適中的方格紙或九宮格紙來書寫。臨帖的過程，看帖與記帖是較重要的一環，往往很多人寫到一半，都自顧自的寫自己的。但其實多觀察字的結構，與筆劃的布局，有助於寫出美字。

10 寫完字後，須將所有的工具收拾好，作品也整理好，以利下次使用。

筆法

寫楷書必學

學寫楷書，必先懂得筆法。
點、橫、豎、撇、捺、鉤、提等，
作者貼心地教授每個筆法書寫要點，
同時附上範例字，扎實你的楷書基本功。

點

斜點

現在就練習！

丶

下筆輕柔，從左上至右下，稍稍施力
例如：主、戎、床、衣、良、文

長點

現在就練習！

丶

下筆輕柔，從左至右下，逐漸施力
例如：以、卦、掛、食、送、退

丶	丶	主	戎	床	衣	文	良
丶	丶	主	戎	床	衣	文	良
丶	丶	主	戎	床	衣	文	良

丶	丶	以	卦	掛	食	送	退
丶	丶	以	卦	掛	食	送	退
丶	丶	以	卦	掛	食	送	退

左右對應點

現在就練習！

㇔ ㇔	下筆輕柔，短而有力，頓筆收起 例如：中、京、实、少、樂、築

撇點

現在就練習！

ノ	下筆稍重，頓筆往左下輕撇 例如：米、柔、首、羔、羊、精

八	八	小	京	尖	少	樂	築
八	八	小	京	尖	少	樂	築
八	八	小	京	尖	少	樂	築

丶	丶	米	采	首	羔	羊	精
丶	丶	米	采	首	羔	羊	精
丶	丶	米	采	首	羔	羊	精

挑點

現在就練習！

下筆稍重，筆法輕柔的往上挑，
呈現上揚姿態
例如：冷、冰、凌、洽、列、淮

上下點

現在就練習！

兩點皆為右點，上點小，下點稍大，
下筆輕柔，尾部加重力道，頓筆
例如：备、喀、佟、蓉、於、寒

ˇ	ˇ	冲	冰	凌	况	冽	准
ˇ	ˇ	冲	冰	凌	况	冽	准
ˇ	ˇ	冲	冰	凌	况	冽	准

冫	冫	冬	咚	佟	荌	於	寒
冫	冫	冬	咚	佟	荌	於	寒
冫	冫	冬	咚	佟	荌	於	寒

相向點

現在就練習！

丶丿

由右點與撇點所組成，呈現上開下合之態，通常位於字的上方
例如：兒、米、半、並、首、道

相背點

現在就練習！

八

由撇點和右點組合而成，呈現上窄下寬之勢，左右互相呼應
例如：六、谷、只、共、其、員

﹀	﹀	兑	米	半	並	首	道
﹀	﹀	兑	米	半	並	首	道
﹀	﹀	兑	米	半	並	首	道

八	八	六	谷	只	共	其	員
八	八	六	谷	只	共	其	員
八	八	六	谷	只	共	其	員

四點

1

ノ小ノ丶

1

最左與最右的兩個點，宜稍稍向外側
輕點，四點之間等距相同．互相呼應
例如：焦、烈、無、照、熙、煦

2

ノ小ハ

2

當四點被橫折鉤包覆時，四點落點並
非落在同一水平面上，四點較為緊湊
．間距相等．稍呈上揚之態
例如：為、烏、焉、鳳、鴿、鶥

灬	灬	焦	烈	無	照	熙	煦
灬	灬	焦	烈	無	照	熙	煦
灬	灬	焦	烈	無	照	熙	煦

灬	灬	為	烏	焉	鳳	鴿	鵑
灬	灬	為	烏	焉	鳳	鴿	鵑
灬	灬	為	烏	焉	鳳	鴿	鵑

側三點

現在就練習！

ン

由兩個右點和一個挑點所組成，
三點之頂點呈現一條弧線．
例如：江、汐、河、法、深、涓

橫

長橫

現在就練習！

一

下筆稍重，由左向右稍稍上揚，上揚角
度不宜過大，收尾時頓筆提起．
例如：中、下、丰、有、呆、否

氵	氵	江	汐	河	法	深	涓
氵	氵	江	汐	河	法	深	涓
氵	氵	江	汐	河	法	深	涓

一	一	十	下	士	有	不	右
一	一	十	下	士	有	不	右
一	一	十	下	士	有	不	右

短橫

現在就練習！

一	筆法與長橫相同 例如：二、𝕮、目、目、且、但

橫折

現在就練習！

	下筆稍重，至右側頂點時，頓筆，稍微往 左下斜，斜的角度勿與橫劃垂直 例如：口、田、由、回、甲、皿

一	一	二	工	日	目	且	但
一	一	二	工	日	目	且	但
一	一	二	工	日	目	且	但

丁	丁	口	田	由	回	甲	皿
丁	丁	口	田	由	回	甲	皿
丁	丁	口	田	由	回	甲	皿

橫折彎

現在就練習！

乀

短橫至右側時，順勢垂直落下，
在底部時，輕柔的往右橫移
例如：沒、段、般、船、鉛、毅

橫折撇

現在就練習！

乃

下筆稍輕，至右上時，筆法輕柔的順勢
往左下折，稍往右側，然後向左下撇出
例如：及、級、廷、延、廸、建

て	て	没	段	般	船	鉛	毅
て	て	没	段	般	船	鉛	毅
て	て	没	段	般	船	鉛	毅

3	3	及	級	廷	延	迪	建
3	3	及	級	廷	延	迪	建
3	3	及	級	廷	延	迪	建

豎

懸針豎
現在就練習！

丨	起筆稍重，穩健直豎而下，至底部時，手放輕柔，收筆，尾部呈針狀 例如：廿、中、申、羊、市、仲

垂露豎
現在就練習！

丨	起筆稍重，筆直垂下，至底部時，頓筆提起，尾部呈現露珠狀 例如：下、林、仁、昨、甫、唯

丨	丨	十	中	申	羊	市	仲
丨	丨	十	中	申	羊	市	仲
丨	丨	十	中	申	羊	市	仲

丨	丨	下	木	仁	昨	甫	唯
丨	丨	下	木	仁	昨	甫	唯
丨	丨	下	木	仁	昨	甫	唯

短豎

丨

起筆一樣稍重，短豎而下，至尾部時輕輕提筆

例如：丑 、卫 、丑 、卫 、廿 、日

撇

長撇

丿

從右上稍稍施力，輕柔的往左下舒展呈現曲線，出鋒收筆

例如：人 、天 、左 、在 、矢 、史

丨	丨	土	工	王	上	士	日
丨	丨	土	工	王	上	士	日
丨	丨	土	工	王	上	士	日

丿	丿	人	天	左	在	失	史
丿	丿	人	天	左	在	失	史
丿	丿	人	天	左	在	失	史

短撇

1 丿	下筆稍重，出筆時短而有力 **1** 短撇在左上部時，角度較大 例如：生、朱、先、勿、欠、勾
2 丿	**2** 短撇在字的上端時，角度較小 例如：反、禾、后、平、瓜、重

36

ノ	ノ	生	朱	先	勿	欠	勾
ノ	ノ	生	朱	先	勿	欠	勾
ノ	ノ	生	朱	先	勿	欠	勾

一	一	反	禾	后	千	瓜	重
一	一	反	禾	后	千	瓜	重
一	一	反	禾	后	千	瓜	重

撇折

現在就練習！

乚

下筆稍稍施力，由右上往左下輕撇，
轉折處頓筆，稍往上揚。
　例如：云、去、至、到、私、弘

橫撇

現在就練習！

フ

下筆稍重，橫劃稍往上揚，轉折處頓筆
，輕柔的往左下撇
　例如：叉、又、水、友、永、承

乙	乙	云	去	至	到	私	弘
乙	乙	云	去	至	到	私	弘
乙	乙	云	去	至	到	私	弘

乛	乛	又	叉	水	友	永	承
乛	乛	又	叉	水	友	永	承
乛	乛	又	叉	水	友	永	承

豎撇

ノ

下筆稍重．由上至下．輕柔的往外側．
小弧度的撇出．收筆
例如：月．用．川．舟．周．豚

側三撇

彡

三撇的筆法與短撇相同．下筆稍重．短而
有力的從右上至左下撇出．三撇的位置應
互相呼應．第三撇宜稍長
例如：相．形．朋．頭．祀．彩

)	）	月	用	川	舟	周	豚
)	）	月	用	川	舟	周	豚
)	）	月	用	川	舟	周	豚

彡	彡	杉	形	形	須	衫	彩
彡	彡	杉	形	形	須	衫	彩
彡	彡	杉	形	形	須	衫	彩

捺

斜捺

現在就練習！

下筆稍輕、由左上至右下、手腕輕柔，
至中後段時、力道稍加重
例如：八、人、文、支、天、更

平捺

現在就練習！

下筆稍輕、由左稍微向右下、中後段時
稍加施力
例如：足、走、是、遊、通、近

丶	丶	八	人	文	支	天	更
丶	丶	八	人	文	支	天	更
丶	丶	八	人	文	支	天	更

丶	丶	足	走	是	遊	通	近
丶	丶	足	走	是	遊	通	近
丶	丶	足	走	是	遊	通	近

鉤

斜鉤

現在就練習！

下筆稍輕，由左上至右下舒展成一弧線，
底端處頓筆，輕輕勾起
例如：成、武、戈、式、我、咸

豎鉤

現在就練習！

下筆稍重，筆直垂下，至底端頓筆，
往左上小弧度的勾起
例如：小、可、于、丁、水、事

丶	丶	成	武	戈	式	我	咸
丶	丶	成	武	戈	式	我	咸
丶	丶	成	武	戈	式	我	咸

亅	亅	小	可	于	丁	水	事
亅	亅	小	可	于	丁	水	事
亅	亅	小	可	于	丁	水	事

横鉤

現在就練習！

下筆稍重，至右側尾部時，頓筆往
內側輕輕勾勒
例如：欠、予、安、皮、你、軍

弧彎鉤

現在就練習！

下筆稍輕，至底部時，稍稍施力，
頓筆勾起
例如：乎、妤、象、承、琢、豬

一	一	欠	予	安	皮	你	軍
一	一	欠	予	安	皮	你	軍
一	一	欠	予	安	皮	你	軍

丿	丿	子	好	象	承	琢	豬
丿	丿	子	好	象	承	琢	豬
丿	丿	子	好	象	承	琢	豬

豎彎鉤

現在就練習！

下筆稍重,至底部時向右橫移,頓筆勾起
例如：元、見、光、克、兆、北

臥鉤

現在就練習！

下筆稍輕,由左至右側,稍稍施力,頓
筆向內側上方勾起,臥鉤不宜細長平直
,稍微彎曲圓潤
例如：必、志、忘、息、思、急

し	し	元	見	光	克	兆	北
し	し	元	見	光	克	兆	北
し	し	元	見	光	克	兆	北

㇂	㇂	必	志	忘	息	思	急
㇂	㇂	必	志	忘	息	思	急
㇂	㇂	必	志	忘	息	思	急

橫折鉤

現在就練習！

丁

由左至右，頓筆往左下側，稍稍施力，
頓筆往內側勾起
例如：力、功、刀、勸、勤、句

橫折彎鉤

現在就練習！

乙

落筆短橫，頓筆往下，向右轉折處，
手勢輕柔，頓筆，往上勾起
例如：九、丸、几、旭、肌、帆

フ	フ	力	功	刀	勸	勤	句
フ	フ	力	功	刀	勸	勤	句
フ	フ	力	功	刀	勸	勤	句

乁	乁	九	丸	凡	旭	肌	帆
乁	乁	九	丸	凡	旭	肌	帆
乁	乁	九	丸	凡	旭	肌	帆

橫彎鉤

現在就練習！

乀

下筆短橫．頓筆往下．由內向外筆法輕柔
的勾勒出弧線．頓筆勾起
例如：風．飛．氣．鳳．氧．氮

橫撇彎鉤

現在就練習！

弓

下筆稍輕．短橫至右側時．稍加施力往
內輕輕短撇．順勢往右下弧彎．頓筆．
輕柔勾上．橫撇彎鉤在右側時．彎鉤可
稍大．在左側時．可稍微寫小
例如：部．都．郁．阿．院．限

乀	乀	風	飛	氣	鳳	氧	氛
乀	乀	風	飛	氣	鳳	氧	氛
乀	乀	風	飛	氣	鳳	氧	氛

了	了	部	都	郁	阿	院	限
了	了	部	都	郁	阿	院	限
了	了	部	都	郁	阿	院	限

提

提 現在就練習！

一	下筆稍重，由左至右上，順勢挑起 例如：坦、坡、均、地、坊、坑

豎提 現在就練習！

㇙	下筆稍重，由上而下，穩健筆直，至底部時，頓筆往右上提 例如：良、長、辰、衣、民、艱

✓	✓	坦	坡	均	地	坊	坑
✓	✓	坦	坡	均	地	坊	坑
✓	✓	坦	坡	均	地	坊	坑

㇂	㇂	良	長	辰	衣	民	艱
㇂	㇂	良	長	辰	衣	民	艱
㇂	㇂	良	長	辰	衣	民	艱

架構

寫楷書必會

學寫楷書必會基礎筆順、架構法則，
作者以淺顯易懂的說法，
讓你學會寫好楷書的秘訣！
不論是初學者或是楷書老手，
細讀推敲，都能感受箇中韻味！

基礎筆順，架構法則

先橫後豎

1

橫劃由左至右，稍微上揚，上揚角度不宜
過大，豎劃由上至下，盡可能保持筆直
例如：十、下、未、木、土、士、干、甘

現在就練習！

從上到下

2

筆劃依序由上往下書寫
例如：三、至、云、呈、示、弄、赤、圭

現在就練習！

十	下	未	木	土	士	干	甘
十	下	未	木	土	士	干	甘
十	下	未	木	土	士	干	甘

三	至	云	呈	示	弄	赤	圭
三	至	云	呈	示	弄	赤	圭
三	至	云	呈	示	弄	赤	圭

從左至右

3

筆劃依序從左至右書寫

例如：仁、川、印、行、程、村、仲、給

現在就練習！

從外而內

4

筆劃依序先寫外面，再寫裡面

例如：向、月、用、同、田、周、國、圓

現在就練習！

仁	川	印	行	程	村	仲	給
仁	川	印	行	程	村	仲	給
仁	川	印	行	程	村	仲	給

向	月	用	同	田	周	國	圓
向	月	用	同	田	周	國	圓
向	月	用	同	田	周	國	圓

先撇後捺

5

筆劃順序為先左撇再右捺
例如：人、八、天、入、大、火、木、禾

現在就練習！

撇捺筆法

6

撇捺宜互相呼應，向左右兩側舒展。
例如：交、金、春、文、父、泰、全、合

現在就練習！

人	八	天	入	大	火	木	禾
人	八	天	入	大	火	木	禾
人	八	天	入	大	火	木	禾

交	金	春	文	父	泰	全	合
交	金	春	文	父	泰	全	合
交	金	春	文	父	泰	全	合

上下結構

7

橫劃找主筆，主筆宜寫長，向左右舒展，
其餘橫劃宜收斂，寫短
例如：音、寺、素、要、赤、亦、事、去

現在就練習！

右側斜鉤

8

字體右側有斜鉤者，下筆應展放
例如：式、武、氏、低、或、成、我、咸

現在就練習！

音	寺	素	要	赤	亦	聿	去
音	寺	素	要	赤	亦	聿	去
音	寺	素	要	赤	亦	聿	去

式	武	氏	低	或	成	我	咸
式	武	氏	低	或	成	我	咸
式	武	氏	低	或	成	我	咸

豎劃寫法

9

通常右側為豎者，直豎宜稍長，右側若為
兩豎，左豎短、右豎長
例如：刊、引、到、刑、利、判、刻、則

現在就練習！

左長右短

10

左右兩側寬窄度大約相同，左邊可稍
舒展，右邊宜寫短。
例如：仁、和、如、初、江、扣、弘、知

現在就練習！

刊	引	到	刑	利	判	刻	則
刊	引	到	刑	利	判	刻	則
刊	引	到	刑	利	判	刻	則

仁	和	如	初	江	扣	弘	知
仁	和	如	初	江	扣	弘	知
仁	和	如	初	江	扣	弘	知

左窄右寬

11

左邊窄、右邊寬，左邊約佔字體的 ⅓
例如：依、促、流、休、法、波、儀、儘

現在就練習！

左高右低

12

左側部件向上靠，右側部件稍往下
例如：印、却、即、部、郎、卸、郊、都

現在就練習！

依	促	流	休	法	波	儀	儘
依	促	流	休	法	波	儀	儘
依	促	流	休	法	波	儀	儘

印	却	即	部	郎	卸	郊	都
印	却	即	部	郎	卸	郊	都
印	却	即	部	郎	卸	郊	都

左右均等

13

左右兩側，空間各佔½．
例如：解、朝、雕、殿、靜、願、顯、韻

現在就練習！

左中右三部件相等

14

三部件大致均等，空間各佔⅓．
中間部件宜寫正，位於正中心．
例如：樹、撒、樹、嫩、御、謝、街、術

現在就練習！

解	朝	雕	殿	靜	顧	顯	韻
解	朝	雕	殿	靜	顧	顯	韻
解	朝	雕	殿	靜	顧	顯	韻

榭	撒	樹	嫩	御	謝	街	術
榭	撒	樹	嫩	御	謝	街	術
榭	撒	樹	嫩	御	謝	街	術

土部寫法

15

土部在左側時，應寫短，土部位於左下側，土部在下方時，穩定居中，第二橫劃向兩側舒展，例如：城、培、堆、塘、堤、埋、均、垮、堂、堅、堡、墅、型、塑、塾、墜

現在就練習！

皿部寫法

16

皿部像托盤，置於中央正下方，上橫短，下橫長，皿口矮而稍寬，左右與內部短豎，皆為相向
例如：監、盈、盆、盤、盒、盂、盟、盃

現在就練習！

城 培 堆 塘 堂 堅 堡 墅
城 培 堆 塘 堂 堅 堡 墅
城 培 堆 塘 堂 堅 堡 墅

監 盈 盆 盤 盒 孟 盟 盃
監 盈 盆 盤 盒 孟 盟 盃
監 盈 盆 盤 盒 孟 盟 盃

木部寫法

位於字體下方之木,結構呈現為橫長豎短,
橫豎分割出的左下與右下空間,狹窄無法舒
展,不宜寫成左撇右捺,而是左豎點、右斜點
例如:集、梁、築、樂、架、葉、梨、柔

現在就練習!

橫與豎鉤交會

交會時,左下空間必須容納部件,故豎劃與
橫劃並非交會於正中央,豎劃需稍稍往右,
約橫劃 1/3 處,架構才不至於失衡.
例如:寸、寺、專、尋、導、封、尊、扛

現在就練習!

集	梁	築	樂	架	葉	梨	柔
集	梁	築	樂	架	葉	梨	柔
集	梁	築	樂	架	葉	梨	柔

寸	寺	專	尋	導	封	尊	扛
寸	寺	專	尋	導	封	尊	扛
寸	寺	專	尋	導	封	尊	扛

心部寫法

19

心部為底時，置於結構之中下，
臥鉤宜圓潤，勿平直
例如：志、念、思、慧、忘、忍、急、恕

現在就練習！

筆劃較多的字

20

應寫緊湊、遇空間狹窄時，互相退讓，
左右兩側有撇捺宜舒展
例如：聲、察、齊、辯、靈、贏、繁、鹽

現在就練習！

志	念	思	慧	忘	忍	急	怒
志	念	思	慧	忘	忍	急	怒
志	念	思	慧	忘	忍	急	怒

聲	察	齋	辯	靈	贏	繁	鹽
聲	察	齋	辯	靈	贏	繁	鹽
聲	察	齋	辯	靈	贏	繁	鹽

讀臨帖

讓字更美

《水調歌頭》
《江城子·湖上與張先同賦，時聞彈箏》
《人間四月天 》
透過一字一句的臨摹，
慢慢寫、日日寫，
你也可以寫出一篇美字。

《水調歌頭》
《江城子·湖上與張先同賦，時聞彈箏》
《人間四月天 》

10 **9**

此事古難全

但願人長久 千里共嬋娟

此為蘇軾在宋神宗熙寧 9 年作品，
是蘇軾懷念在遠方的弟弟而寫的。

譯文如下：
我拿著酒杯問著蒼天：
天上皎潔的明月是何時候會再出現？
而天上神仙住的地方，不知道今夜是你一年？
我想乘著風飛到天上的宮殿，
又擔心神仙們住的太高，寒冷得讓人忍受不了。
我起身在月光下起舞，舞弄著月下的光影。
天上的宮殿是比不上人間的歡樂？
月光緩緩地照著朱紅色的樓閣，灑入小窗，
照著無法成眠的我。我不應該怨恨明月，
但為何總是在與親人分隔兩地時才這麼圓滿呢？
人的一生難免有悲歡、有離合，
就像月亮有陰晴圓缺，
這是自古以來就無法兩全其美的。
我只希望在異鄉的親人能健康平安，
這樣即使相隔千里，也能一起享受天上的明月。

1 明月幾時有 把酒問青天

2 不知天上宮闕 今夕是何年

3 我欲乘風歸去 又恐瓊樓玉宇

4 高處不勝寒 起舞弄清影

5 何似在人間 轉朱閣 低綺戶

6 照無眠 不應有恨

7 何事長向別時圓

8 人有悲歡離合 月有陰晴圓缺

1

明 明 明 明
月 月 月 月
幾 幾 幾 幾
時 時 時 時
有 有 有 有

把 把 把 把
酒 酒 酒 酒
問 問 問 問
青 青 青 青
天 天 天 天

2

不 不 不 不
知 知 知 知
天 天 天 天
上 上 上 上
宮 宮 宮 宮
闕 闕 闕 闕

今 今 今 今
夕 夕 夕 夕
是 是 是 是
何 何 何 何
年 年 年 年

3

我	我	我	我				
欲	欲	欲	欲				
乘	乘	乘	乘				
風	風	風	風				
歸	歸	歸	歸				
去	去	去	去				
又	又	又	又				
恐	恐	恐	恐				
瓊	瓊	瓊	瓊				
樓	樓	樓	樓				
玉	玉	玉	玉				
宇	宇	宇	宇				

4

高 高 高 高

處 處 處 處

不 不 不 不

勝 勝 勝 勝

寒 寒 寒 寒

起 起 起 起

舞 舞 舞 舞

弄 弄 弄 弄

清 清 清 清

影 影 影 影

何 何 何 何
似 似 似 似
在 在 在 在
人 人 人 人
間 間 間 間

轉 轉 轉 轉
朱 朱 朱 朱
閣 閣 閣 閣
低 低 低 低
綺 綺 綺 綺
戶 戶 戶 戶

6

照　照　照　照

無　無　無　無

眠　眠　眠　眠

不　不　不　不

應　應　應　應

有　有　有　有

恨　恨　恨　恨

7

何	何	何	何
事	事	事	事
長	長	長	長
向	向	向	向
別	別	別	別
時	時	時	時
圓	圓	圓	圓

8

人　人　人　人

有　有　有　有

悲　悲　悲　悲

歡　歡　歡　歡

離　離　離　離

合　合　合　合

月　月　月　月

有　有　有　有

陰　陰　陰　陰

晴　晴　晴　晴

圓　圓　圓　圓

缺　缺　缺　缺

9

此 此 此 此

事 事 事 事

古 古 古 古

難 難 難 難

全 全 全 全

10

但 但 但 但

願 願 願 願

人 人 人 人

長 長 長 長

久 久 久 久

千 千 千 千

里 里 里 里

共 共 共 共

嬋 嬋 嬋 嬋

娟 娟 娟 娟

此事古難全

但願人長久

千里共嬋娟

明月幾時有 把酒問青天

不知天上宮闕 今夕是何年

我欲乘風歸去 又恐瓊樓玉宇

高處不勝寒 起舞弄清影

何似在人間 轉朱閣低綺戶

照無眠 不應有恨

何事長向別時圓

人有悲歡離合 月有陰晴圓缺

此事古難全

但願人長久

千里共嬋娟

2

明月幾時有

把酒問青天

不知天上宮闕

今夕是何年

我欲乘風歸去

又恐瓊樓玉宇

高處不勝寒

起舞弄清影

何似在人間

轉朱閣低綺戶

照無眠

不應有恨

何事長向別時圓

人有悲歡離合

月有陰晴圓缺

此事古難全

但願人長久

千里共嬋娟

明月幾時有　把酒問青天

不知天上宮闕　今夕是何年

我欲乘風歸去　又恐瓊樓玉宇

高處不勝寒　起舞弄清影

何似在人間　轉朱閣低綺戶

照無眠　不應有恨

何事長向別時圓

人有悲歡離合　月有陰晴圓缺

《水調歌頭》自己寫

此為蘇軾在宋神宗熙寧 5 年至 7 年，擔任杭州通判時，與當時已 80 多歲的有名詞人張先同遊西湖時所作的作品。

譯文如下：
鳳凰山下，雨後初晴，水面輕風送爽，晚霞艷麗。水面上的一朵荷花，雖然開過了，但是仍保有美麗、清淨模樣。不知從何處飛來了一對白鷺，是被美麗的荷花吸引而來的嗎？
忽然聽到江面傳來古箏的樂曲，音色哀婉，誰能忍聽？這曲調令煙靄為之斂容，雲彩為之收色，彷彿是湘水女神在奏瑟傾訴自己的哀傷。
一曲終了，彈箏人已飄然遠逝，只見青翠的山峰仍然靜靜地立在湖邊，那哀怨的樂曲仍似蕩漾在山間水際。

江城子 湖上與張先同賦時聞彈箏

1 鳳凰山下雨初晴 水風清 晚霞明

2 一朵芙蕖 開過尚盈盈

3 何處飛來雙白鷺

4 如有意 慕娉婷

5 忽聞江上弄哀箏 苦含情

6 遣誰聽 煙斂雲收

7 依約是湘靈

8 欲待曲終尋問耳

9 人不見 數峯青

1

鳳
凰
山
下
雨
初
晴

1

水 水 水 水

風 風 風 風

清 清 清 清

晚 晚 晚 晚

霞 霞 霞 霞

明 明 明 明

2

一	一	一	一			
柔	柔	柔	柔			
芙	芙	芙	芙			
蕖	蕖	蕖	蕖			
開	開	開	開			
過	過	過	過			
尚	尚	尚	尚			
盈	盈	盈	盈			
盈	盈	盈	盈			

3

何 何 何 何

廖 廖 廖 廖

飛 飛 飛 飛

来 来 来 来

雙 雙 雙 雙

白 白 白 白

鷥 鷥 鷥 鷥

4

如　如　如　如

有　有　有　有

意　意　意　意

慕　慕　慕　慕

娉　娉　娉　娉

婷　婷　婷　婷

忽	忽	忽	忽				
聞	聞	聞	聞				
江	江	江	江				
上	上	上	上				
弄	弄	弄	弄				
哀	哀	哀	哀				
箏	箏	箏	箏				
苦	苦	苦	苦				
含	含	含	含				
情	情	情	情				

6

遣 遣 遣 遣

誰 誰 誰 誰

聽 聽 聽 聽

煙 煙 煙 煙

斂 斂 斂 斂

雲 雲 雲 雲

收 收 收 收

7

依 依 依 依

約 約 約 約

是 是 是 是

湘 湘 湘 湘

靈 靈 靈 靈

8

欲	欲	欲	欲				
待	待	待	待				
曲	曲	曲	曲				
終	終	終	終				
尋	尋	尋	尋				
問	問	問	問				
取	取	取	取				

9

人 人 人 人

不 不 不 不

見 見 見 見

數 數 數 數

峯 峯 峯 峯

青 青 青 青

欲待曲終尋問取

人不見數峯青

鳳凰山下雨初晴

水風清晚霞明

一柔芙蕖開過尚盈盈

何處飛來雙白鷺

如有意慕娉婷

忽聞江上弄哀箏

苦含情

遣誰聽煙斂雲收

依約是湘靈

欲待曲終尋問取

人不見

數峯青

鳳凰山下雨初晴

水風清晚霞明

一朶芙蕖開過尚盈盈

何處飛來雙白鷺

如有意慕娉婷

忽聞江上弄哀箏苦含情

遣誰聽斂雲收

依約是湘靈

作者林徽因（1904 ～ 1955 年），原名林徽音，有「民國第一才女」之稱，更被胡適讚譽為「中國一代才女」。創作包含詩歌、散文、小說、劇本。她更醉心於建築，是中國第一位女性建築學家。著有《無題》、《籐花前》等詩作 與小說《九十九度中》等。

人間四月天林徽因最知名的詩歌之一。此詩一說是為初生的兒子所作，新生命帶來的喜悅，更讓她期望兒子能如花般開放，也將他比喻為愛、溫暖、希望，彷彿四月的氣候般令人舒適、春意宜人。此詩另一說是為詩人徐志摩所作。

19 你是人間的四月天

18 你是愛，是暖，是希望

17 是燕在樑間呢喃

16 你是一樹一樹的花開

15 水光浮動著你夢期待中白蓮

14 你是，柔嫩喜悅

13 你像，新鮮初放芽的綠

12 雪花後那片鵝黃

11 你是夜夜的月圓

10 你是，天真，莊嚴

1 我說你是人間的四月天

2 笑聲點亮了四面風

3 輕靈在春的光艷中交舞著變

4 你是四月早天裡的雲煙

5 黃昏吹著風的軟

6 星子在無意中閃

7 細雨點灑在花前

8 那輕，那娉婷

9 你是，鮮妍百花的冠冕你戴著

125

1

我 我 我 我
說 說 說 說
你 你 你 你
是 是 是 是
人 人 人 人
間 間 間 間
的 的 的 的
四 四 四 四
月 月 月 月
天 天 天 天

笑
聲
點
亮
了
四
面
風

3

輕	輕	輕	輕				
靈	靈	靈	靈				
在	在	在	在				
春	春	春	春				
的	的	的	的				
光	光	光	光				
豔	豔	豔	豔				
中	中	中	中				
交	交	交	交				
舞	舞	舞	舞				
著	著	著	著				
變	變	變	變				

4

你 你 你 你

是 是 是 是

四 四 四 四

月 月 月 月

早 早 早 早

天 天 天 天

裡 裡 裡 裡

的 的 的 的

雲 雲 雲 雲

煙 煙 煙 煙

黃　黃　黃　黃

昏　昏　昏　昏

吹　吹　吹　吹

著　著　著　著

風　風　風　風

的　的　的　的

軟　軟　軟　軟

6

星 星 星 星
子 子 子 子
在 在 在 在
無 無 無 無
意 意 意 意
中 中 中 中
閃 閃 閃 閃

7

細 細 細 細

雨 雨 雨 雨

點 點 點 點

灑 灑 灑 灑

在 在 在 在

花 花 花 花

前 前 前 前

8

那 那 那 那

輕 輕 輕 輕

那 那 那 那

娉 娉 娉 娉

婷 婷 婷 婷

9

你 你 你 你

是 是 是 是

鮮 鮮 鮮 鮮

妍 妍 妍 妍

百 百 百 百

花 花 花 花

的 的 的 的

冠 冠 冠 冠

冕 冕 冕 冕

你 你 你 你

戴 戴 戴 戴

著 著 著 著

10

你 你 你 你
是 是 是 是

天 天 天 天
真 真 真 真
莊 莊 莊 莊
嚴 嚴 嚴 嚴

11

你 你 你 你
是 是 是 是
夜 夜 夜 夜
夜 夜 夜 夜
的 的 的 的
月 月 月 月
圓 圓 圓 圓

12

雪 雪 雪 雪

花 花 花 花

後 後 後 後

那 那 那 那

片 片 片 片

鵝 鵝 鵝 鵝

黃 黃 黃 黃

13

你 你 你 你

像 像 像 像

新 新 新 新

鮮 鮮 鮮 鮮

初 初 初 初

放 放 放 放

芽 芽 芽 芽

的 的 的 的

綠 綠 綠 綠

14

你 你 你 你

是 是 是 是

柔 柔 柔 柔

嫩 嫩 嫩 嫩

喜 喜 喜 喜

悅 悅 悅 悅

15

水 水 水 水

光 光 光 光

浮 浮 浮 浮

動 動 動 動

著 著 著 著

你 你 你 你

夢 夢 夢 夢

期 期 期 期

待 待 待 待

中 中 中 中

白 白 白 白

蓮 蓮 蓮 蓮

16

你 你 你 你

是 是 是 是

一 一 一 一

樹 樹 樹 樹

一 一 一 一

樹 樹 樹 樹

的 的 的 的

花 花 花 花

開 開 開 開

17

是 是 是 是
燕 燕 燕 燕
在 在 在 在
樑 樑 樑 樑
間 間 間 間
呢 呢 呢 呢
喃 喃 喃 喃

18

你　你　你　你

是　是　是　是

愛　愛　愛　愛

是　是　是　是

暖　暖　暖　暖

是　是　是　是

希　希　希　希

望　望　望　望

19

你 你 你 你

是 是 是 是

人 人 人 人

間 間 間 間

的 的 的 的

四 四 四 四

月 月 月 月

天 天 天 天

你是鮮妍百花的冠冕你戴著

你是夜夜天真莊嚴

你是夜夜的月圓

雪花後那片鵝黃

你像新鮮初放芽的綠

你是柔嫩喜悦

你是

水光浮動著你夢期待中白蓮

你是一樹一樹的花開

我說你是人間的四月天

笑聲點亮了四面風

輕靈在春的光豔中交舞著變

你是四月早天裡的雲煙

黃昏吹著風的軟

星子在無意中閃

細雨點灑在花前

那輕 那娉婷

我說你是人間的四月天

笑聲點亮了四面風

輕靈在春的光豔中交舞著變

你是四月早天裡的雲煙

黃昏吹著風的軟

星子在無意中閃

細雨點灑在花前

那輕那娉婷

是燕在樑間呢喃

你是愛是暖是希望

你是人間的四月天

是燕在樑間呢喃

你是愛是暖是希望

你是人間的四月天

你是鮮妍百花的冠冕你戴著

你是天真莊嚴

你是夜夜的月圓

雪花後那片鵝黃

你像新鮮初放芽的綠

你是柔嫩喜悅

你是

水光浮動著你夢期待中白蓮

你是一樹一樹的花開

Lifestyle 041

暖心楷書習字帖

作者｜ Pacino Chen

美術設計｜許維玲

編輯｜劉曉甄

行銷｜石欣平

企畫統籌｜李橘

總編輯｜莫少閒

出版者｜朱雀文化事業有限公司

地址｜台北市基隆路二段 13-1 號 3 樓

電話｜ 02-2345-3868

傳真｜ 02-2345-3828

劃撥帳號｜ 19234566　朱雀文化事業有限公司

e-mail｜ redbook@ms26.hinet.net

網址｜ http://redbook.com.tw

總經銷｜大和書報圖書服份有限公司 (02)8990-2588

ISBN｜ 978-986-93213-3-4

初版十二刷｜ 2024.05

定價｜ 199 元

國家圖書館出版品預行編目

暖心楷書習字帖
Pacino Chen著；——初版——
臺北市：朱雀文化，2016.07
面；公分——（Lifestyle；041）
ISBN 978-986-93213-3-4（平裝）
1.習字範本
943.97　　　　　　　105011574